马春喜太极教学系列之一

《太极拂尘》

前 言

太极拳是东方体育文化的一块瑰宝，在中国五千多年的文明史中，虽然它只有短短几百年的历史，但是它那富有东方哲理的文化内涵却源远流长。太极拳作为具有多种功效的强身健体运动项目，已成为全民健身活动的内容之一，并在国内外得到蓬勃发展。

历史在前进，社会在发展，人们的思想观念在改变。随着全民健身活动的全面展开，多种多样的健身项目吸引着不同的人群。人们欢迎形式新颖，造型优美，即具健身又有观赏价值的运动套路，四十二式太极拳、剑的创编，深受广大太极拳爱好者的欢迎。所以我感到，任何优秀的传统体育项目，都要在继承的基础上不断发展、创新，才能具有更强的号召力、吸引力和亲和力。

根据自己多年来习武经验和对太极健身的理解，创编的"陈式太极扇""三十六式太极刀""太极长穗剑""陈式太极剑""太极拂尘"等套路，就是为广大太极拳爱好者提供一些观赏性强的健身项目，让世人乐于太极健身，并从太极文化中得到精神享受，让太极拳的魅力充满人间。

《太极拂尘》是一套风格独特的健身套路，是把一种古老的器物拂尘变为健身器材，根据太极拳的风格特点，结合太极刀、剑等器械的运动方法创编而成，形式新颖，造型优美，寓健身观赏于一体。

由于创编者水平有限，书中难免存在疏漏，欢迎武术界专家、同行和广大读者批评指正。

在此特别鸣谢香港先锋国际集团、香港国际武术总会冷先锋先生的大力支持和赞助，感谢刘善民老师的全程陪同和指导、拍照；感谢庞爱琴领队和民喜太极团队的大力支持！

马春喜

2020 年 7 月

马春喜简介

马春喜，中华武林百杰，中国武术九段，高级武术教练，国家级武术裁判，原河南省武术队总教练。

1940 年出生于武术世家，6 岁随祖父习武，是马家武术第四代传承人。1953 年参加全国民族形式运动大会获金奖；54 年选入国家武术队，师从著名武术家李天骥。1965 年毕业于北京体育学院武术系，擅长刀、枪、查拳、八卦、太极，师从著名武术家张文广教授。

曾任河南省武术队教练、总教练，领队等职；成绩突出，培养了陈静、王立新、刘志华、李宝玉、肖素荣、赵娆娆、闪明、赵阳阳等一批世界、亚洲、全国武术冠军，多次获得全国体育奖章。多次被河南省人民政府记功。

曾为"国际武术竞赛套路"编委会成员，主编第二套剑术、枪术国际竞赛套路。应邀赴美国、加拿大、日本、韩国、菲律宾、新加坡、马来西亚及港澳台教学访问；多次担任国际和全国重要比赛的裁判工作。

退休 20 年以来，热心于全民健身活动，创编了《陈式太极扇》

《36式太极刀》《太极长穗剑》《陈式太极剑》《太极拂尘》 等一系列健身套路；深受太极爱好着的欢迎，并在国内外广泛流传。

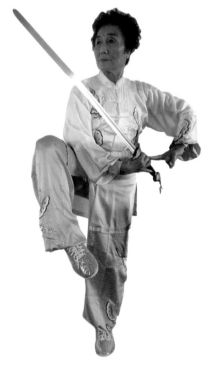

组建民喜太极健身团参加国内外的各项赛事，300 余人的《中国民喜太极健身团》赴韩国表演交流。组织百人团队参加海西武术大赛；连续十七届参加香港国际武术节，还前往澳门、新加坡、马来西亚、日本、加拿大参加各种赛事和交流。

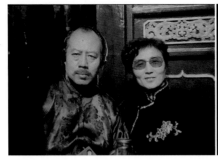
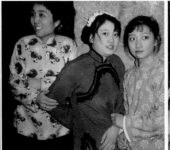
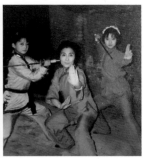

《血祭情坛》剧照

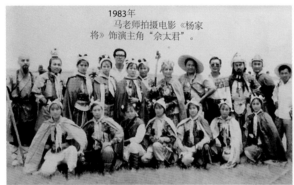

1983年
马老师拍摄电影《杨家
将》饰演主角"佘太君"。

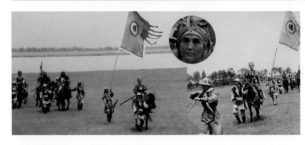

《杨家将》剧照

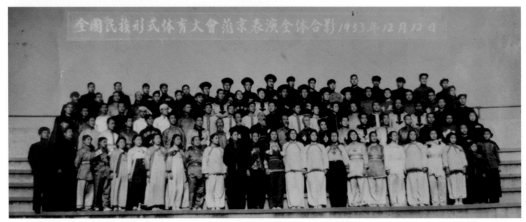

1953年全国民族形式体育大会莅京表演全体合影（前排左一）

4

1953 年在北京
与母亲马玉霞合影

1956 年马老师（中）和妹妹马春玲获奖在开封合影

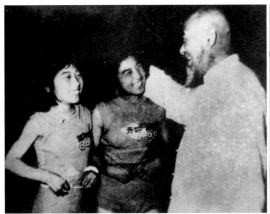

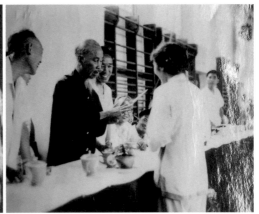

1959 年马老师（中）
和爷爷马华亭在开封合影

1962 年马老师
为越南胡志明主席讲解峨眉刺

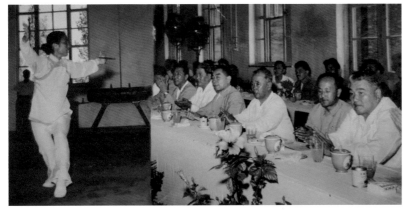

1963 年给周恩来总理
和朝鲜委员长崔庸健
表演"峨眉刺"

5

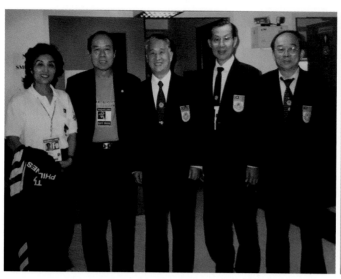

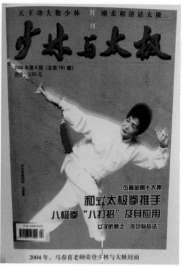

1998 年第十三届亚运会裁判员合影（泰国）

2004 年荣登少林
与太极杂志封面

2017 年于台湾讲学

2019 年香港太极刀培训班

第二届香港世界武术大赛仲裁会主任

香港首届国际武术节

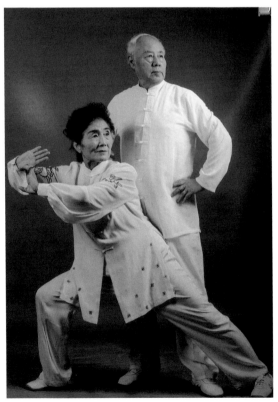

马老师和先生刘善民老师

目 录

太极拂尘的动作名称

第一段

第二段

太极拂尘的主要特点

一、保留了太极拳的传统性

太极拳是优秀的民族文化，内涵丰富，充满哲理，动作具有攻防含义等风格特点。

首先太极拂尘的动作坚持保留太极拳的风格特点，要求与太极拳的手型手法、步行步法、身型身法的要求完全一致，突出轻灵圆活，刚柔相济的风格特点，特别强调拂尘的各种方法与动作的虚实刚柔转变的协调性，万变不离其宗，无论怎样编首先要守住"根"。

二、发扬太极拳的健身性

世界各国都在研究中国的太极拳，称其为"最完美的健身运动"，太极拂尘套路选择了太极拳、械的典型动作，难易结合，灵活多变，使关节、肌肉得到全面的锻炼。拂尘在佛、道两家中象征着拂去尘缘，超凡脱俗，扫去尘埃，明心见性与太极拳"内外兼修修身养性的理念是一脉相承的，俗语说手持拂尘，不是凡人"，通过拂尘习练，让人有种仙风道骨灵气之感，愉悦的心情，好的心态，更好的健身效果。

三、注意太极拳的观赏性

赞美太极拳的词句很多，我特别欣赏这句话："太极拳是活的雕塑，流动的音乐，优美的山水画，高雅的抒情诗"。

套路演练就是对太极拳的技击性的高度提炼和艺术的加工。太极拂尘的套路动作新颖，布局合理，组合巧妙，用形象的动作名称如"大鹏展翅、天女散花、海底翻花等"与造型优美的动作相结合，如行云似流水，连绵绵、意不断的节奏给人以美的享受，展现神形兼备的太极神韵。

太极拂尘的主要技法

一、云——拂尘在头顶或头前上方平圆绕环一周。

二、推——左手扶尘柄或握尘尾两手同时向前推出。

三、掸——手腕提起，使尘尾向前甩出。

四、撩——尘尾由下向前向上甩出，正撩前臂外旋，反撩前臂内旋。

五、截——尘尾向斜下甩出为截。

六、扫——向左或向右横摆或划圆。

七、绞——肘微屈，拂尘向左或向右小立圆绕环。

八、劈——由上向下为劈

九、点——提腕、尘尾向下甩出。

十、背花——以腕为轴，尘尾在身前背后贴身立圆绕环。

十一、腕花——以腕为轴，尘尾在臂前两侧贴身立圆绕环。

十二、步行、步法、身型、身法、腿法等与太极拳的规格要求一致。

1 动作名称和说明
一、起势（面向正南）

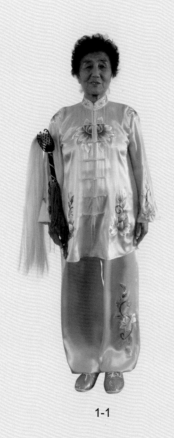

1-1

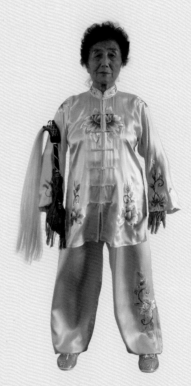

1-2

1. 并脚直立——两脚并拢，身体自然直立，目视前方（图1-1）；

2. 开步直立——左脚向左开步与肩同宽，目视前方（图1-2）；

一、起势

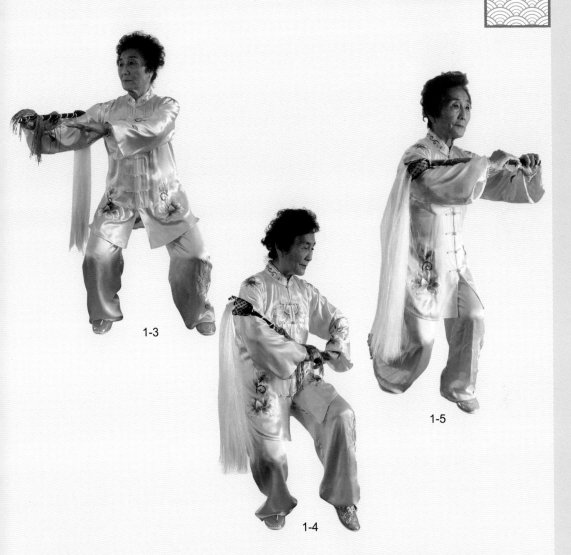

1-3

1-4

1-5

3. 转腰平抹——两臂从右向左 45°（东南），屈膝松腰双手收至腹前，手心向下，目视左手（图 1-3；1-4）；

4. 跟步前挪——左脚前方上步，右脚跟上成丁步，同时右手抱尘前挪，左手扶右腕，目视右手（图 1-5）。

2 二、大鹏展翅

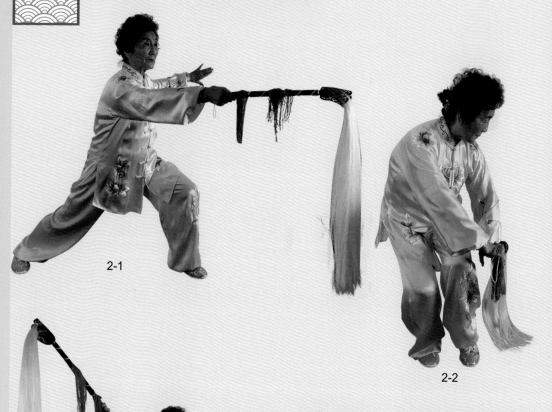

2-1

2-2

2-3

1. **撤步前掸**——右脚后撤成左弓步，同时右手持尘划圆前掸（东南），左手侧撑，目视拂尘（图 2-1）；

2. **丁步下按**——左脚后撤成丁步，右手持尘向上划弧，左手向上接右腕下按至左胯旁，目视拂尘（图 2-2）；

3. **提膝分举**——右手持尘向正南举起，左手向东北侧撑，左腿屈膝提起，目视东南方向（图 2-3）。

三、抱虎推山

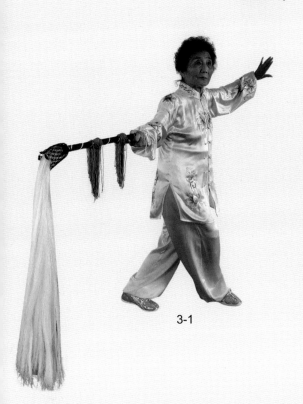

3-1

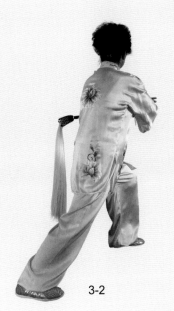

3-2

1. **盖步缠头**——左脚向左落步，右脚盖步同时拂尘沿左肩绕过右肩落于右侧，左手侧摆，目随尘动（图3-1）；

2. **左弓收尘**——左脚向前上步前弓，右手持尘收至腰间，手心向上，左手搭腕，目视拂尘（图3-2）；

3. **右弓步推**——身体右转东南方向上步成右弓步，同时向弓步方向双手将拂尘推出，目视前方（图3-3）。

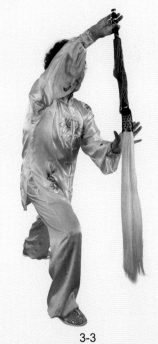

3-3

4 四、天女散花

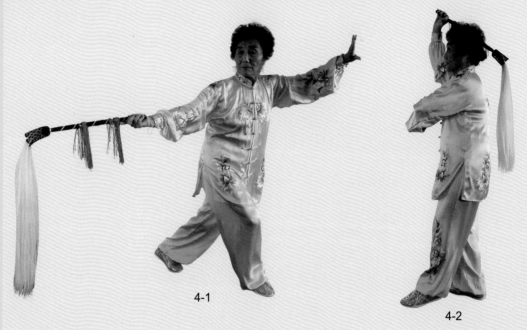

4-1

4-2

1. 坐步后摆——屈膝后坐，右手持尘后摆（向西），左掌侧撑，目视拂尘（图4-1）；

2. 上步转身——左脚向前上步，右脚扣步左转身正西，同时右手持尘平举，左手划弧按于胸（图4-2）；

3. 提膝掸尘——左腿屈膝提起，拂尘正前掸出，左手搭右腕，目视前方（正西）（图4-3）。

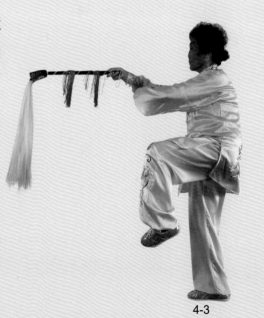

4-3

五、芙蓉出水

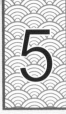

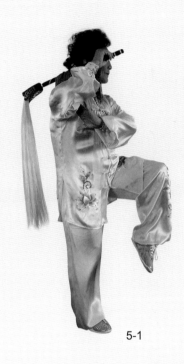

5-1

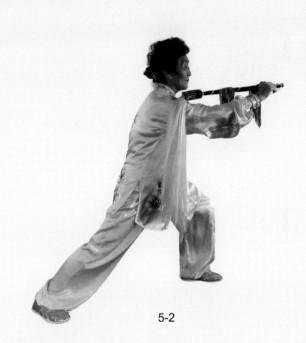

5-2

1. **转身屈肘**——右脚掌拧动，身体右后转同时屈肘将拂尘收至肩上，左手落于腹前（尘柄向东）（图 5-1）；

2. **弓步戳把**——左脚向前上步前弓，尘柄向前戳出，左手搂膝左胯旁下按，目视前方（图 5-2）。

六、追星赶月

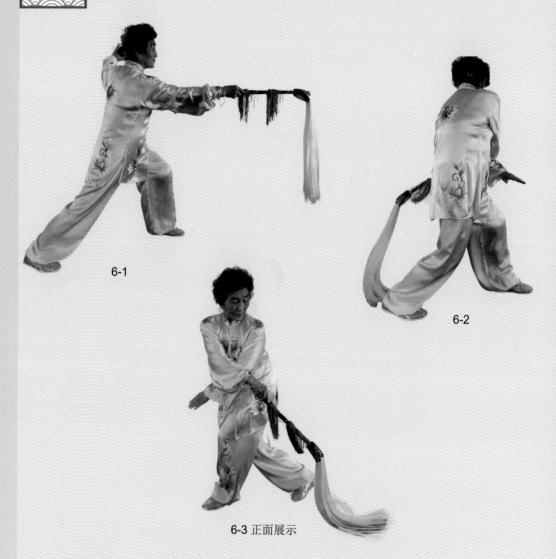

6-1

6-2

6-3 正面展示

1. 抖腕前掸——右手持尘微微抬起，抖腕向前弹出（图 6-1）；

2. 坐步收尘——屈膝后坐，身体左转右手持尘收至左胯边与左臂交叉，目随拂尘（图 6-2；6-3）；

六、追星赶月

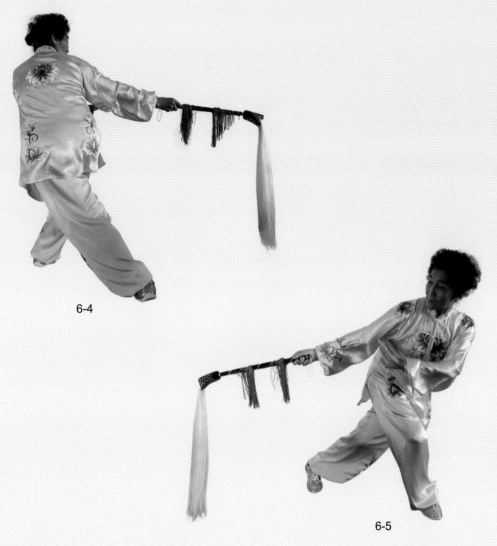

6-4

6-5

3.跳插步侧劈——右脚向前跨跳，左脚插右腿后，同时拂尘划圆侧劈，左手随至右肩边，目视拂尘（图 6-4；6-5）。

7 七、叶底採莲

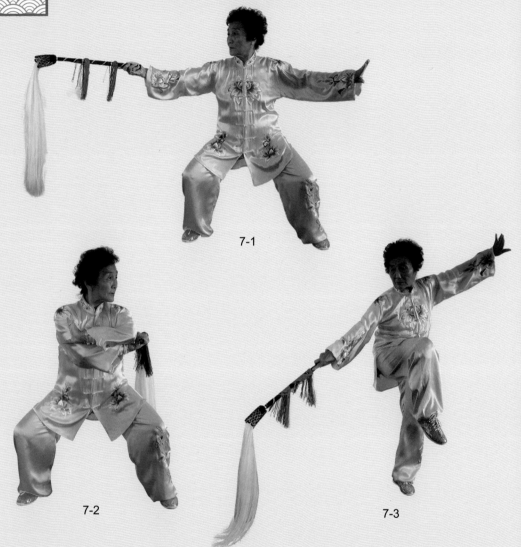

7-1

7-2

7-3

1. 马步云抱——身体左后转180°成马步，同时右手持尘在额前划圆平云至左腋下与左臂合抱，左手摆在右肩外，目视右手（图7-1；7-2）；

2. 提膝下截——起身右腿屈膝提起，右手持尘向右斜下截，左手向左斜上亮掌，目视拂尘（图7-3）。

八、金童托印 8

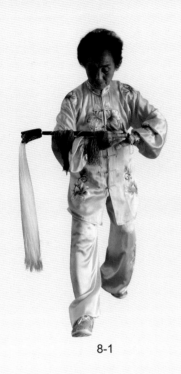

8-1

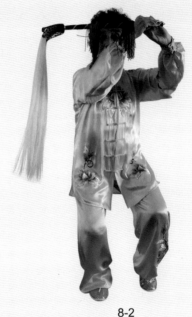

8-2

1. 落步收尘——右脚向前落步，两手收至腹前，右手叠抱尘，左手搭腕，目视尘柄（图8-1）；

2. 丁步托尘——左脚上成丁步，双手将尘托至额前，目视右手（圖8-2）。

9 九、苏秦背剑

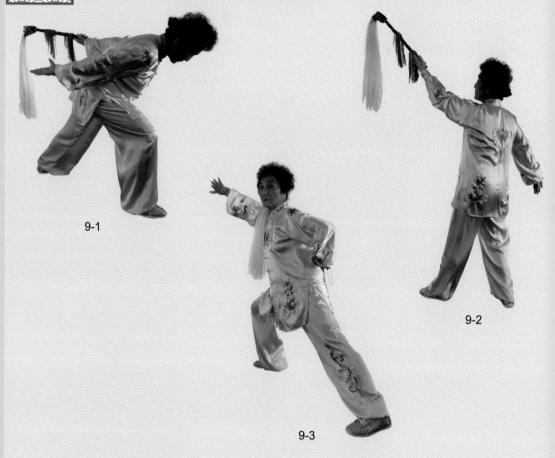

9-1

9-2

9-3

1. **撤步后摆**——左手接尘，左脚后撤同时拂尘右臂后摆，与撤步方向一致（撤步方向西北）、（图9-1）；

2. **转身腕花**——左后转身180°，拂尘与身体同时转动，由下向上划圆至左额前，屈肘腕花，右手后摆（图9-2）；

3. **弓步斜背**——右脚向西北上步成右弓步，拂尘由下向后屈腕搭在右肩上，右手亮掌，目视左前方（图9-3）。

十、燕子抄水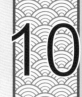

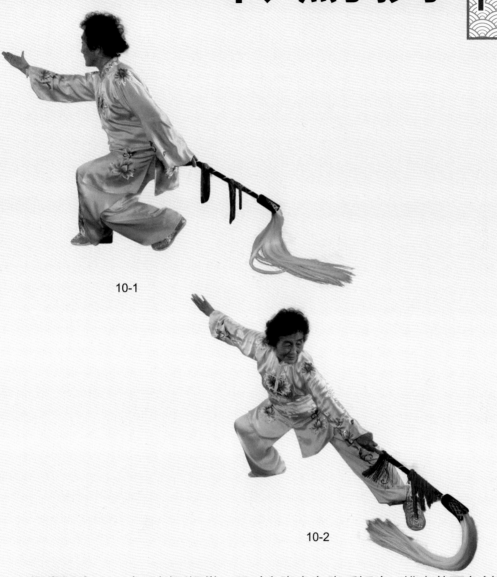

10-1

10-2

1. 摆掌插步——右手划弧摆掌，同时右脚向左脚后插步，拂尘落至左斜下，目视右掌（图 10-1）；

2. 仆步反穿——左脚提起向左落成仆步，同时拂尘从左摆向右上方臂内旋屈腕下势穿出，（方向东南）目随尘动（图 10-2）。

11 十一、虎距龙盘

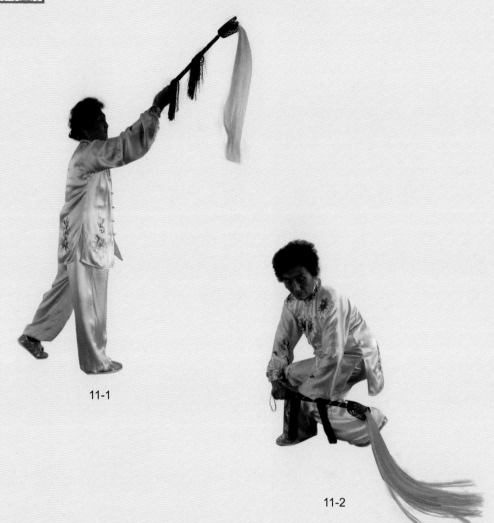

11-1

11-2

1. 上步接尘——拂尘上举，右脚上步至左脚内侧处，前脚掌着地，右手接过拂尘，目随尘动（图11-1）；

2. 歇步下按——身体左转两腿交叉下坐成歇步，拂尘随身体转动落至左膝前下按，手心向下左手搭腕，目视右手（图11-2）。

十二、春风拂面 12

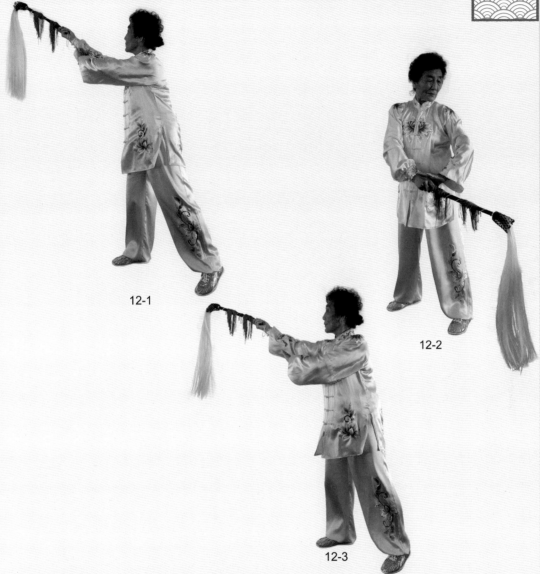

12-1

12-2

12-3

1. 上步反撩——右脚向右斜前方上步，拂尘由下向右上反撩手心向外，外旋手腕拂尘划弧向左下落，目随尘动（图 12-1；12-2）；

2. 原地反撩——重复一次反撩动作（图 12-3）。

13 十三、怀抱琵琶

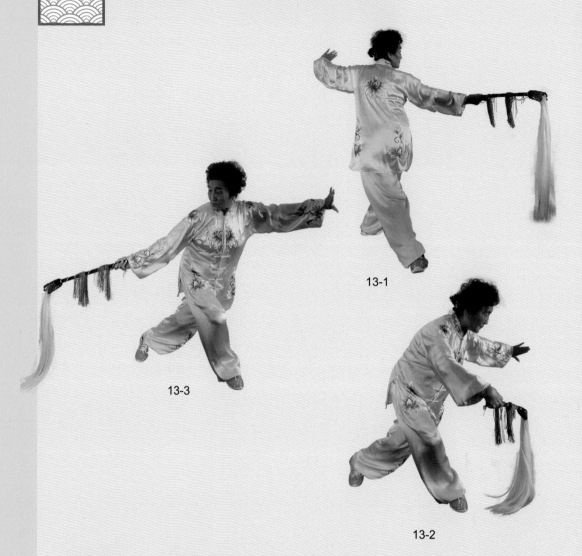

13-1

13-3

13-2

1. 叉步后摆——原地右转成交叉步，拂尘从左向上向右后摆，手心向上，左手侧撑，目视拂尘（图 13-1）；

2. 插步扫尘——左转向前上两步，左脚向右腿后插步，继续左转拂尘随身转动在腹前平扫一圈，目随尘动（图 13-2;13-3）；

十三、怀抱琵琶 13

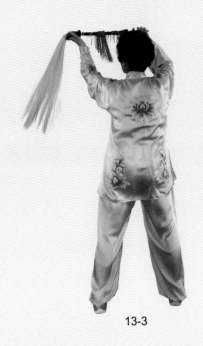

13-3

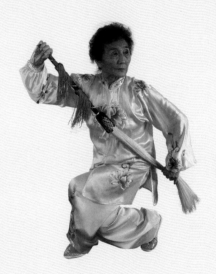

13-4

3. 转身托绞———继续左转正北将拂尘托起在额前云绞（图 13-3）；

4. 歇步抱尘———继续左转成歇步，拂尘在胸前拉抱，右手心向外拉尘柄于右胸前，左手捋抱尘尾，目视左前方（图 13-4）。

14 十四、玉蟒翻身

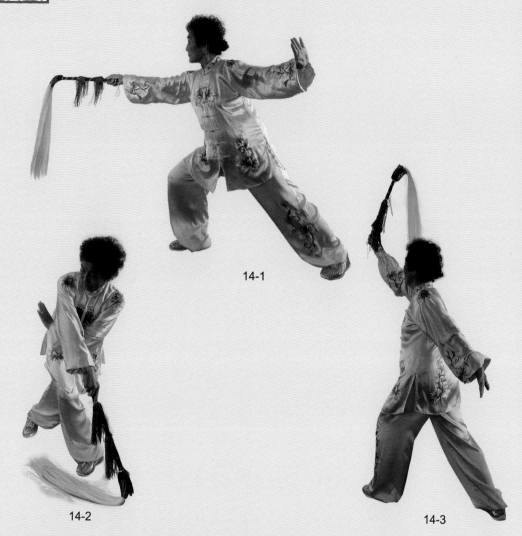

14-1

14-2

14-3

1. 右弓步劈——起身右转右脚上步前弓，拂尘由左向右抡劈（西北方向）左手侧撑，目视拂尘（图 14-1）；

2. 插步翻身——重心左移两臂腹前交叉，左脚向右脚后插步同时拂尘从左向上摆至右下随即立圆翻转面向西北（图 14-2；14-3）。

十五、太公钓鱼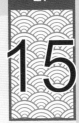

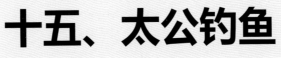

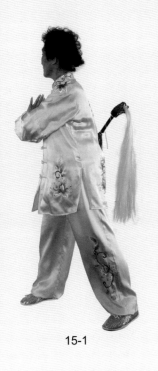

15-1

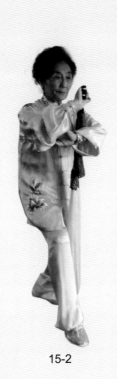

15-2

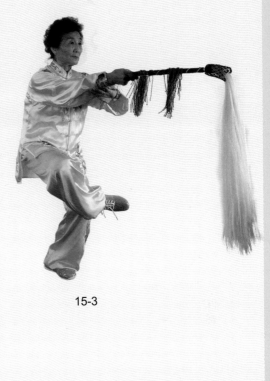

15-3

1. 上步背花——右脚西北上步，右手持尘背花，左手弧形摆至右肩旁（图15-1）；

2. 盘腿掸尘——左转撤左步，拂尘收至胸前手心向外，尘尾下垂，右脚搭左腿上成盘腿平衡，同时拂尘由里向外掸出前点，目视前方（图15-2；15-3）。

16 十六、声东击西

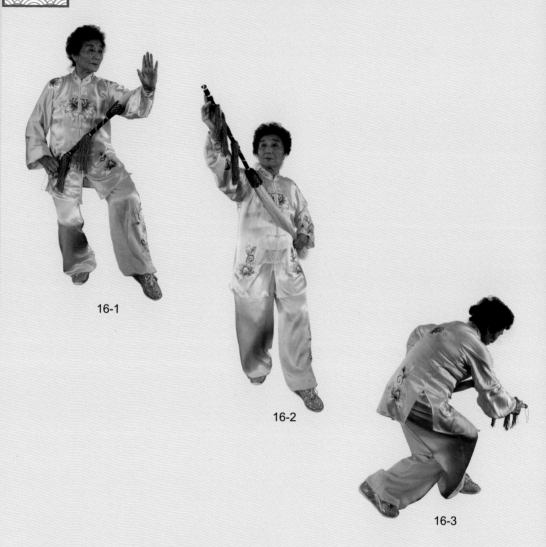

16-1

16-2

16-3

1. **虚步挑尘**——右脚后撤踏实左脚虚点，同时右手持尘后拉，左手挑尘尾，目视前方（东南方向）（图16-1）；

2. **盖步盖把**——左脚向前活步右手挑把，右脚盖步转身向左盖把（东北方向），左手将抱尘尾于腰间（图16-2；16-3）；

十六、声东击西 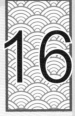16

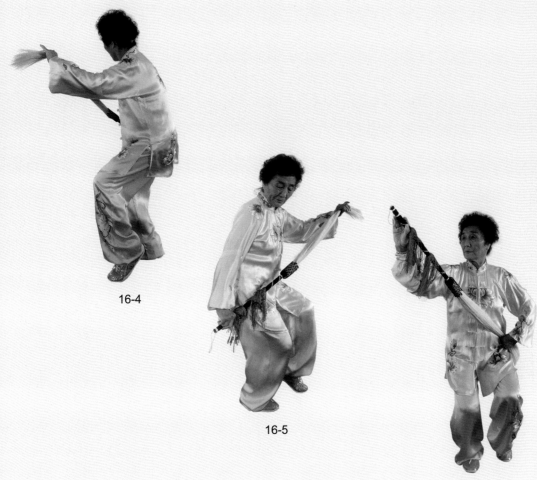

16-4

16-5

16-6

3. **震脚按把**——左脚向左活步身体右后转震脚（东北）同时尘柄由下向上向后划圆落右腰间（图16-4；16-5）；

4. **丁步挑把**——上左步再上右脚踏实成丁步，拂尘柄由下向前上挑出，左手抱尘尾在腰间，目视尘柄（方向西南）（图16-6）。

17 十七、风摆荷叶

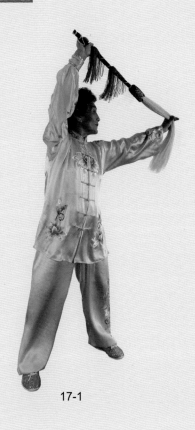

17-1

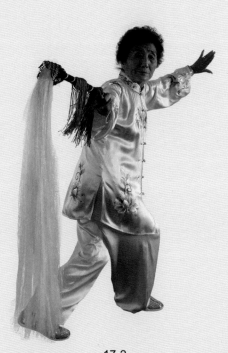

17-2

1. 侧行步立绕——向左开步，并步同时双手扶尘绕一立圆（图 17-1）；

2. 盖步后摆——向左开步，右脚盖步，拂尘由下向上向后摆，手心向上，左手侧撑，目视拂尘（图 17-2）。

十八、横扫千军

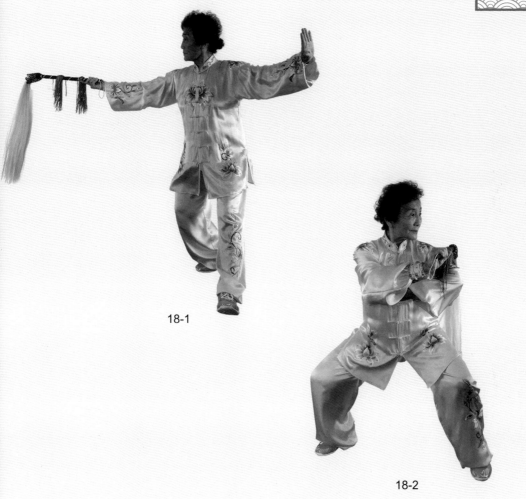

18-1

18-2

1. 转身摆脚——右脚内扣，身体左转，左脚摆步踏实，拂尘随身体转动，
目视拂尘（图 18-1）；

2. 马步云抱——右脚上步（西北）成马步，拂尘在额前平云后合抱，右手心
向下抱尘于左肩，左手搭腕，目视右手（方向东南、西北）（图 18-2）。

19 十九、黄蜂入洞

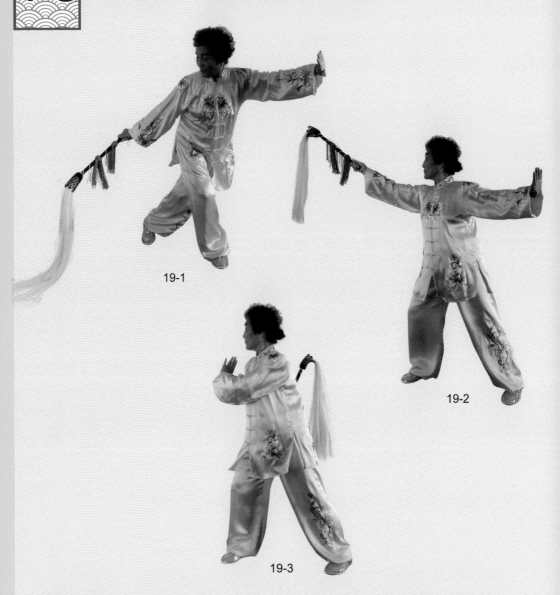

19-1

19-2

19-3

1. 插步下截——右脚向后插步，拂尘由左向右下截，左手侧撑（图19-1）；

2. 开步背花——右脚向右开步，拂尘背花，左手弧形摆至右肩旁（图19-2；19-3）；

十九、黄蜂入洞 19

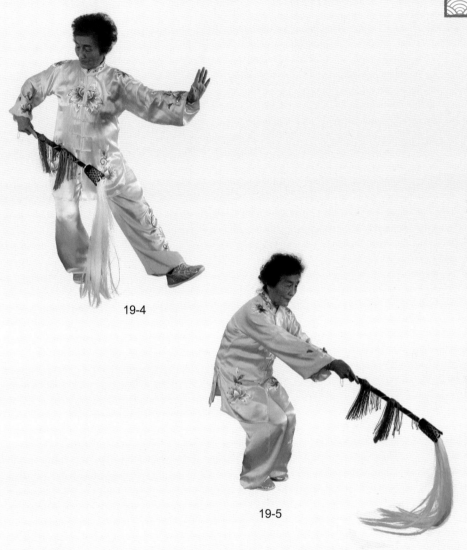

19-4

19-5

3. 并步下刺——向左转身、右脚提起，拂尘在身体右侧绕一立圆收至腰间，左脚踏实右脚向前并步同时拂尘向前下刺，目视前方（图 19-4；19-5）。

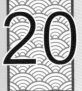

20 二十、拔草寻蛇

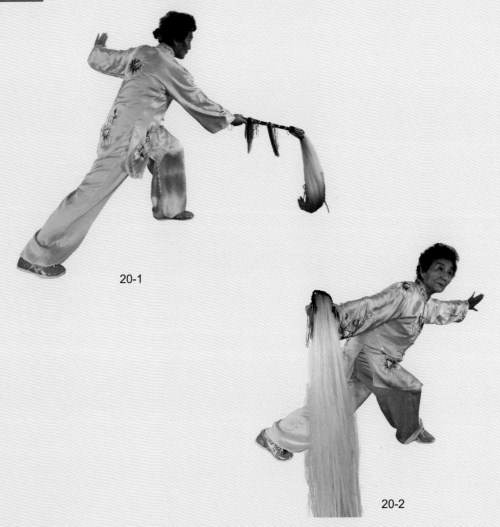

20-1

20-2

1. 撤步左带——右脚向右后撤步，拂尘向左平带手心向上，左手侧撑，目视拂尘（20-1）；

2. 插步分撑——左脚向右后插步，两手左右分开，右手持尘下截，左手侧撑，胸向东南，目视右前方（图 20-2）。

二十一、霸王举鞭 21

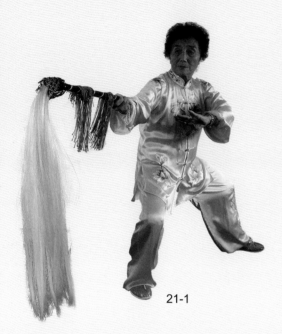

21-1

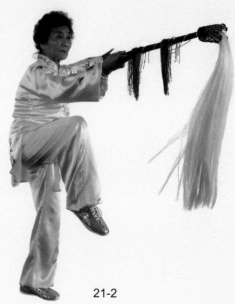

21-2

1. 上步侧摆——左脚向左前上步，重心在右腿，拂尘划弧右摆，左手同时划弧右摆，目随尘动（图 21-1）；

2. 提膝平托——左脚踏实，右腿屈膝提起，拂尘划弧向前上平托，手心向上，左手侧撑（方向东南）目视前方（图 21-2）。

22 二十二、蹬转乾坤

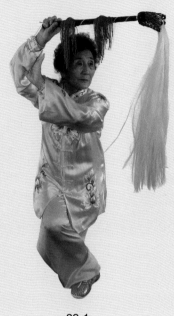

22-1

22-2

1. 歇步架尘——右脚落地外展右转成歇步，右臂内旋拂尘架至额前，左手搭腕，目视前方（方向东南）（图22-1）；

2. 蹬脚推掌——起身蹬左脚同时推左掌（方向东南）目视左掌（图22-2）。

二十三、鱼跃龙门 23

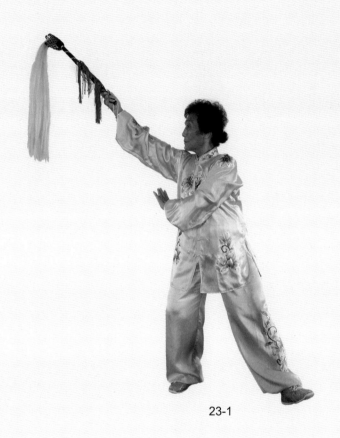

23-1

1. 落步翻身跳——左脚落地，拂尘后摆，右腿带动起跳翻身，拂尘随身体转动立圆一周（图23-1；23-2）；

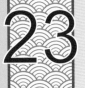

23 二十三、鱼跃龙门

23-2

23-3

2. 仆步下压——右脚落地，左脚后撤成仆步，同时佛尘平压右腿内侧，左掌后撑，目视前方（图23-3）。

二十四、乌龙绞尾 24

24-1

24-2

24-3

1. **前弓绞尘**——重心前移成右弓步，拂尘随身体前移，右手持尘手心向上向内绞动一周（图 24-1）；

2. **撤步绞尘**——右脚后撤一步，拂尘再绞一周（图 24-2）；

3. **跳步绞尘**——右脚向后跳步，拂尘再绞一周，三次绞尘目随尘动（图 24-3）。

25 二十五、神龙献爪

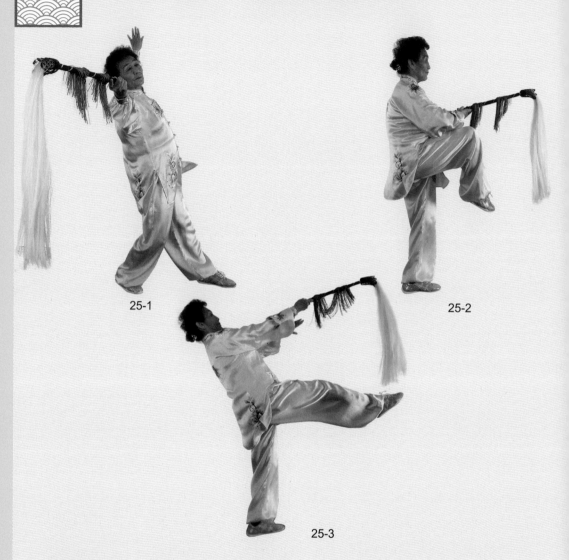

25-1

25-2

25-3

1. 仰身云尘——左脚后撤，身体左后转，双手收至胸前仰身左右分开，手心均向上，目视右手（图25-1）；

2. 分脚前点——右脚收起，向前上分脚，双手从左右合收向前送出，手心均向上，目视前方（图25-2；25-3）。

二十六、披身打虎 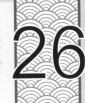26

26-1

26-2

26-3

1. 撤步腕花——右脚向后撤步，同时右手持尘做腕花，左手后摆，目视拂尘（图 26-1）；

2. 转身震脚——右后转身 180°右脚踏震，拂尘由下向前划弧，震脚同时屈腕收至右臂内侧，左手划弧摆至右胸前，目视左手（图 26-2）；

3. 弓步贯拳——左脚上步前弓，左手后摆变拳在额前贯打，右手外旋屈肘抱尘于胸腰间目视右前方（图 26-3）。

27 二十七、金鸡独立

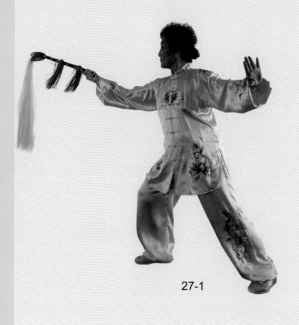

27-1

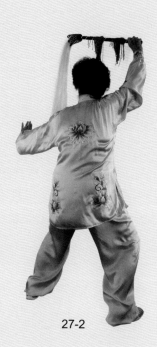

27-2

1. 活步平摆——右脚向右前上步（西北），拂尘向前平摆，左手向左侧摆手心向外，目视拂尘（图 27-1）；

2. 转身接尘——向右后转身上左脚内扣（东北）继续右转右脚向后撤步（西北）同时拂尘在额前反云屈腕摆至背后，左手同时后背目随尘动（图 27-2）；

二十七、金鸡独立 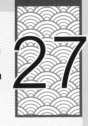27

27-3

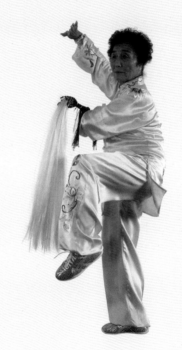

27-4

3. 提膝亮掌——左手接尘划弧抱于胸前，同时左腿屈膝提起，右手划弧在右额侧亮掌，目视左前方（图 27-3;27-4）。

28 二十八、迎风掸尘

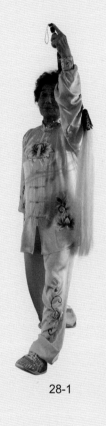

28-1

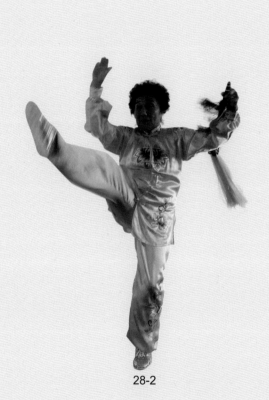

28-2

1. 落脚前摆——左脚落地，尘柄摆至斜上，右手按于右胯旁，目视尘柄（图 28-1）；

2. 踏步单拍——右脚向地面踏跺，左脚向前活步右脚前摆单拍，左手抱尘侧摆，目视前方（图 28-2）。

二十九、反戈一击 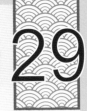29

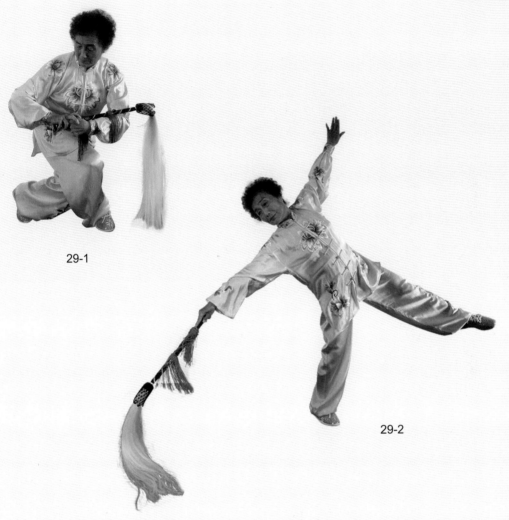

29-1

29-2

1. **盖步接把**——右脚向前盖步，同时双手胸前合抱，右手接尘，目随尘柄
 （图 29-1）；

2. **分脚后点**——左脚向前摆成分脚，右手持尘随身体拧转后点，目视拂尘
 （图 29-2）。

30 三十、古树盘根

30-1

30-2

1. 上步上撩——右脚向前上步，右手持尘由后经下再上撩，左手侧摆（图 30-1）；

2. 歇步下压——左后转体两交叉下坐成歇步，拂尘从上向下平压，手心向下，左手后撑，目视前方（图 30-2）。

三十一、嫦娥舞袖 31

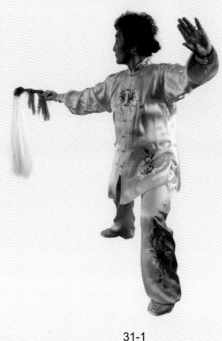

31-1

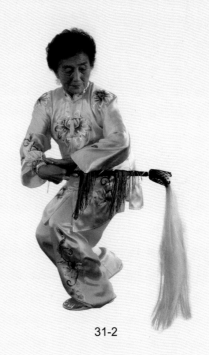

31-2

1. 丁步云抱——左脚向左开步，右脚跟成丁步同时拂尘从右向左平云收至左腰间，手心向上，左手搭腕，目视拂尘（图 31-1；31-2）；

31 三十一、嫦娥舞袖

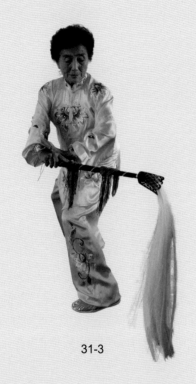

31-3

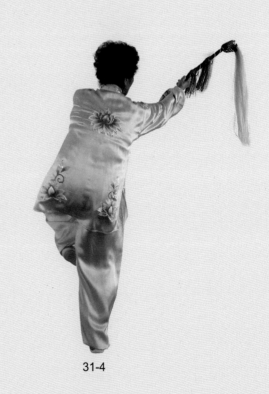

31-4

2. 反云举尘——右脚向右开步，拂尘从左向右再向左反云，右转划弧斜上举，左手划弧至右肩旁，目视拂尘（图 31-3；31-4）。

三十二、哪吒探海 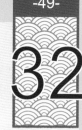32

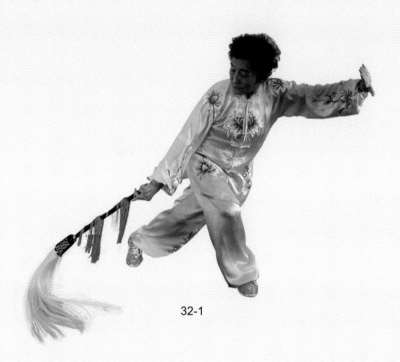

32-1

1. 跳插步反刺——左脚向前上步，右脚跨跳，左脚插在右腿后，同时右手持尘臂内旋由上向右斜下刺出，目视拂尘（图 32-1）。

33 三十三、紫燕望月

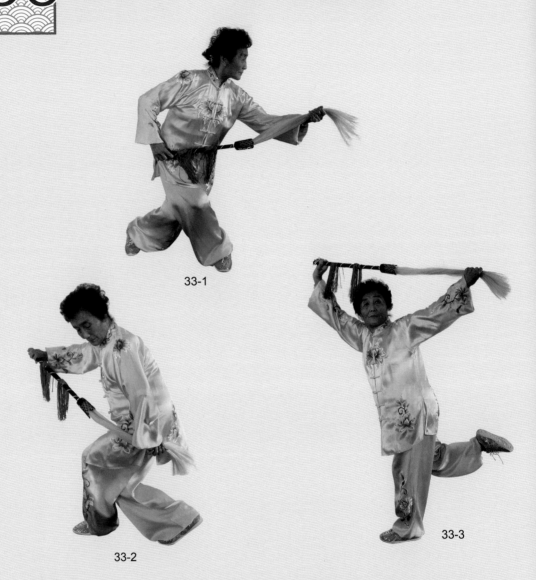

33-1

33-2

33-3

1. 转身接尘——向左转身两腿成交叉步，拂尘横摆左手接尘尾内旋反握（图 33-1；33-2）；

2. 后举腿平衡——拂尘举起，右腿屈膝后举，转看东南（图 33-3）。

三十四、凤凰点头 34

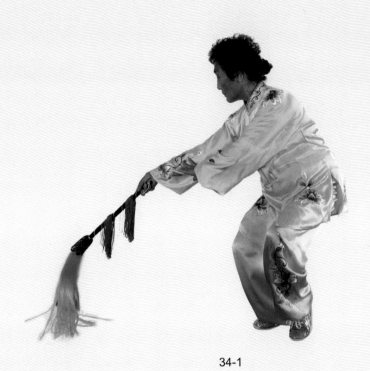

34-1

1. 丁步下点——右脚向西北上步，左脚跟成丁步，拂尘由上向前屈腕下点，目视拂尘（图34-1）。

35 三十五、海底翻花

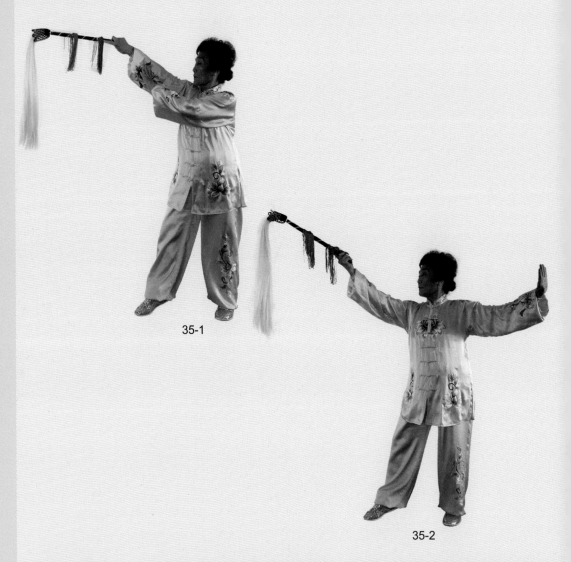

35-1

35-2

1. 虚步撩尘——左脚撤步右脚前点成高虚步。右手持尘臂外旋划弧至体左侧由下向上撩至额前，右转划弧至体右侧由下向上撩至额前，目随尘动（图35-1; 35-2）；

三十五、海底翻花 35

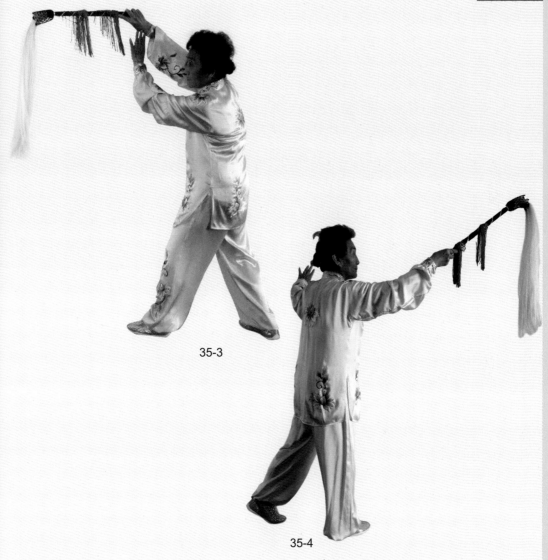

35-3

35-4

2. 左撩转身——接上动反撩，上左脚转身180°，拂尘举起，手心向里，左手侧摆，目视拂尘（图35-3;35-4）。

36 三十六、挑帘推窗

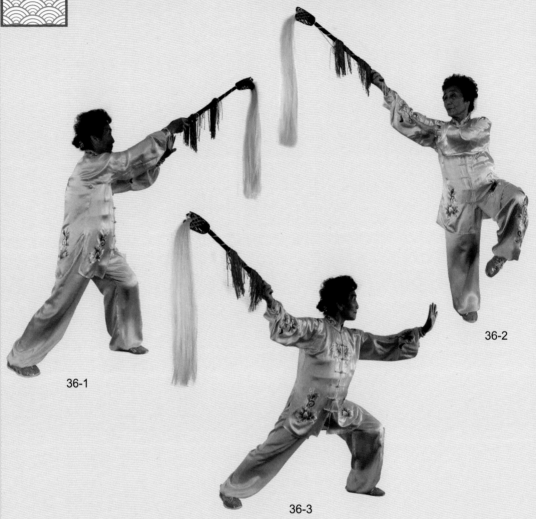

36-1

36-2

36-3

1. 撤步腕花——右脚向右撤步，同时右手持尘腕花，左手搭腕，目视拂尘（图36-1）；

2. 提膝举尘——向右转身拂尘随身体转动向斜后举起，左脚提起，目视拂尘（图36-2）；

3. 弓步推掌——左脚上步前弓，举尘推掌，目视前方（图36-3）。

三十七、风扫梅花 37

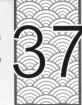

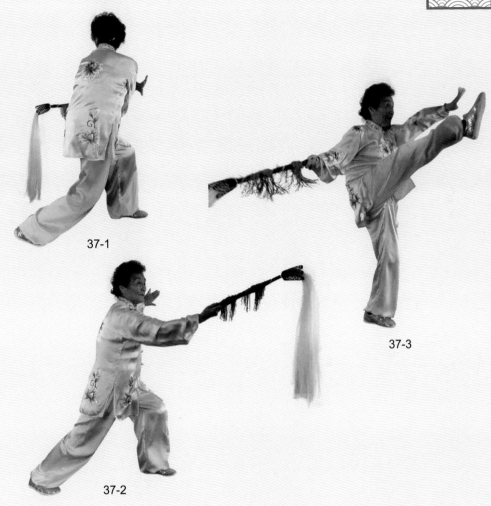

37-1

37-2

37-3

1. 坐步穿摆——屈膝后坐，右手持尘屈腕将拂尘从腋下穿摆额前，同时左腿前弓，目随拂尘（图 37-1;37-2）；

2. 上步摆莲——右脚上步再左脚上步，拂尘上举，左手击拍，右摆莲腿（图 37-3）。

38 三十八、擎天一柱

38-1

38-2

1. 弓步前掸——右脚向后落地，左腿前弓，拂尘平绕前掸，左手侧撑，目视前方（图 38-1）；

2. 提膝举尘——重心后移，左腿屈膝提起，右手持尘划弧上举，左手摆至右肩旁，目视左前方（图 38-2）。

三十九、童子拜佛 39

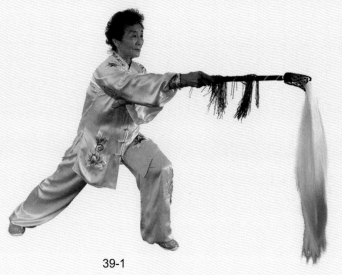

39-1

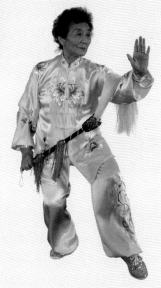

39-2

1. 弓步前掸——左脚上步前弓，拂尘从上向前掸出，左手搭腕，目视前方
（图 39-1）；

2. 虚步挑尘——重心移至右脚，左脚前点，右手持尘后拉，左腕挑起尘尾，
目视前方（图 39-2）。

40 四十、收势

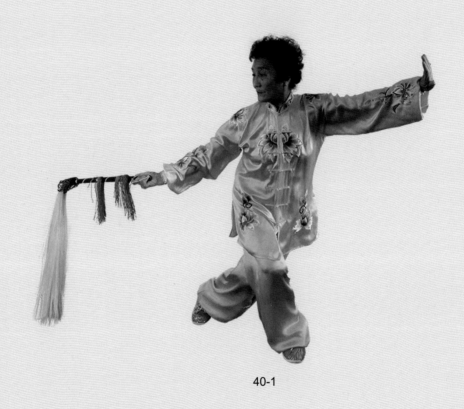

40-1

1. 插步缠头——左脚后插步，同时右手持尘缠头，落于右胯旁，目视右手
（图 40-1）；

四十、收势 40

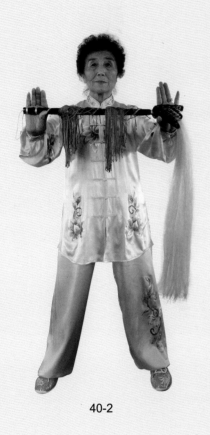

40-2

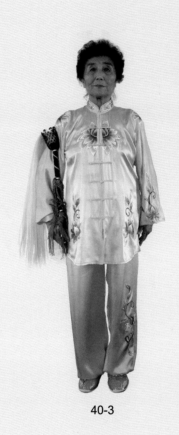

40-3

2. 开步平推——右脚向右开步同时拂尘收至腹前向前平推，目视前方（图 40-2）；

3. 并步还原——左脚收回，右手立抱拂尘，目视前方（图 40-3）。

马春喜武术生涯大事记（摘要）

1940 年 出生于河南省开封市武术之家

1945 年 跟随祖父（神弹弓——马华亭）开始习武

1947 年 参加在开封进行的"河南省第七届运动会"获优胜奖

1953 年 参加在天津进行的"全民族形式运动大会"获得金奖，并参加"莅京代表团"赴京在中南海为党和国家领导人表演

1954 年 被选入国家武术队（天津），师从著名武术家李天骥老师

1961年 保送北京体育学院(现北京体育大学)武术系，师从著名武术家张文广教授，并入选院武术队

1962 年——1965 年间，为参观北京体院的党和国家领导人和各国外元首表演，并多次参加北京市和全国武术比赛，获得多次冠亚军

1965 年 毕业于北京体院武术系；参加第二届全运会裁判工作

1972 年 代表河南武术队参加全国武术表演赛（济南）

1978 年——1998 年，担任河南省武术队教练、总教练、领队等职务，并带队参加年度的武术锦标赛、冠军赛。参加了第四届、第五、第六、第七、第八届全运会，培养了李宝玉、陈静、王立新、肖素荣、赵阳阳、闪明、王恒等世界、亚洲、全国冠军，以及张希珍、赵娆娆等一批武英级运动员

1979 年、1980 年、1981 年 分别参加在太原、沈阳等地举行的全国武术观摩交流大会的裁判工作

1981年——1996 年间 发表武术文献 30 余篇；出版了武术知识撰文《武术解说词》一书

1982 年 出席第一届全国武术工作会议，当选中国武术协会委员

1983 年 在影片《杨家将》中饰演佘太君

1984 年 任河南省武术代表团教练，赴泰国表演访问

1986 年 任中国武术代表团教练出访朝鲜

1988 年 参加首届国际武术节（杭州）的裁判工作

1989 年 拍摄电视剧《血祭情坛》

1990 年 参加第一届世界武术锦标赛（北京）的裁判工作

1991 年——2000 年 当选河南省第八、九届人大代表

1991 年——1999 年 参加第四、五、六届全国少数民族运动会裁判工作

1991 年——1998 年 多次荣获国家体育奖章；曾多次受到河南省政府以及河南省

体委记大功数次

1992 年　出任中国武术代表团教练赴韩国参加第三届亚洲锦标赛

1993 年　出任河南省武术代表团总教练赴香港表演访问

1995 年　获国家体委中国武术协会授予的《中华武林百杰》荣誉称号

1998 年　出任菲律宾国家武术队教练赴泰国参加十三届亚运会

1999 年　参加"国际武术竞赛套路"编写工作，主编第二套剑术、枪术国际竞赛套路

2000 年——2005 年　创编出版《陈式太极扇》《36 式太极刀》《太极长穗剑》《陈式太极剑》《太极拂尘》DVD 光盘

2003 年　荣获《中国武术八段》荣誉称号

2004 年　出版太极健身系列丛书《陈式太极扇》《36 式太极刀》《太极长穗剑》《陈式太极剑》等

2007 年　赴日本大阪进行友好访问和教学

2008 年　任河南省代表团教练，参加第八届农民运动会，获得男、女团冠军

2009 年　组队新加坡参赛，任新加坡武术比赛大会仲裁主任

2009 年　多次担任全国老年人健康大会总裁判长、仲裁主任。

2010 年　担任新加坡国际武术锦标赛总裁判长，并举办《36 式太极刀》培训班

2010——2019 年　组织百人参加海西武术大赛，300 余人的"中国民喜太极健身团"赴韩国表演交流；百人团队参加香港第 10-17 届国际武术节

2014 年　荣获《中国武术九段》荣誉称号

2016 年　赴加拿大温哥华参加"美、加国际武术节"任仲裁主任；任"全国太极拳总决赛"仲裁；赴美国西雅图辅导教学，任澳门"国际武术节"付总裁判长

2017 年　赴台湾台中市辅导教学，并参加台北市举办的"世界杯武术大赛"

2017 年　任河南队教练参加第十三届全运会太极拳预、决赛获 1 金、1 银、1 铜；赴马来西亚沙巴任"亚太大中华武术、太极拳精英大汇演"仲裁主任

2018 年　参加第十五届国际文博会太极文化论坛；担任"香港国际武术节"、"澳门国际武术节"、"邯郸全国太极拳大赛"仲裁

2019 年　任"第二届香港世界武术大赛"仲裁主任，担任日本大阪"以武会友国际武术太极拳邀请赛"仲裁主任；赴澳门参加武林传人奖颁奖典礼；出版《马春喜健身套路》一书

2020 年　参加世界太极拳网组织的公益讲课（太极拳的身法），太学堂举办 36 式太极刀学习班任教练

【武術/表演/比賽/專業太極鞋】

正紅色【升級款】
XF001 正紅

打開淘寶天貓
掃碼進店

微信掃一掃
進入小程序購買

藍色【升級款】
XF001 橘紅

黃色【升級款】
XF001 黃

紫色【升級款】
XF001 紫

粉色【升級款】
XF001 粉

黑色【升級款】
XF001 黑

綠色【升級款】
XF001 綠

桔紅色【升級款】
XF001 桔紅

銀灰色【經典款】
XF8008-2 銀灰

藍色【經典款】
XF8008-2 藍

黃色【經典款】
XF8008-2 黃色

紫色【經典款】
XF8008-2 紫色

正紅色【經典款】
XF8008-2 正紅

黑色【經典款】
XF8008-2 黑

綠色【經典款】
XF8008-2 綠

桔紅色【經典款】
XF8008-2 桔紅

粉色【經典款】
XF8008-2 粉

【太極羊・專業太極鞋】

多種款式選擇・男女同款

打開淘寶天貓
掃碼進店

XF2008B(太極圖)白

XF2008B(太極圖)黑

XF2008-1 白

XF2008-2 白

XF2008-2 黑

XF2008-1 黑

XF2008-3 黑

XF2008B(無圖)黑

XF2008B(無圖)白

XF2008-3 白

XF2008B-1 黑

XF2008B-2 黑

XF2008B-1 白

XF2008B-2 白

5634 白

【太極羊 · 專業武術鞋】

兒童款 · 超纖皮

打開淘寶APP

掃碼進店

XF808-1 銀

XF808-1 白

XF808-1 紅

XF808-1 金

XF808-1 藍

XF808-1 黑

XF808-1 粉

微信掃一掃

進入小程序購買

长袖款

短袖款

【高端休閒太極鞋】

兩種顏色選擇‧男女同款

軍綠色

深藍色

 打開淘寶天貓APP
掃碼進店

 微信掃一掃
進入小程序購買

【學生鞋】

多種款式選擇・男女同款

可定制logo

可定制logo

女款・學生鞋

檢測報告 　　　　　商品注册證

男女同款・學生鞋

打開淘寶天貓APP

掃碼進店

微信掃一掃

進入小程序購買

【專業太極服】

多種款式選擇・男女同款

微信掃一掃
進入小程序購買

黑白漸變仿綢

淺棕色牛奶絲

白色星光麻

亞麻淺粉中袖

白色星光麻

真絲綢藍白漸變

【武術服、太極服】

多種顏色選擇・男女同款

玫紅・女款

桃紅・女款

【專業太極刀劍】

晨練/武術/表演/太極劍

打開淘寶天猫
掃碼進店

手工純銅太極劍　　神武合金太極劍　　桃木太極劍　　平板護手太極劍　　手工銅錢太極劍　　鏤空太極劍

手工純銅太極劍　　神武合金太極劍

劍袋·多種顏色、尺寸選擇

銀色八卦圖伸縮劍　　銀色花環圖伸縮劍

龍泉寶刀

棕色八卦圖伸縮劍　　紅棕色八卦圖伸縮劍

微信掃一掃
進入小程序購買

【太極扇】

武術/廣場舞/表演扇

可訂制LOGO

紅色牡丹

粉色牡丹

黃色牡丹

紫色牡丹

黑色牡丹

藍色牡丹

綠色牡丹

黑色龍鳳

紅色武字

黑色武字

紅色龍鳳

金色龍鳳

純紅色

紅色冷字

紅色功夫扇

紅色太極

打開淘寶天猫APP

掃碼進店

微信掃一掃

進入小程序購買

香港國際武術總會裁判員、教練員培訓班
常年舉辦培訓

　　香港國際武術總會培訓中心是經過香港政府注冊、香港國際武術總會認證的培訓部門。爲傳承中華傳統文化、促進武術運動的開展，加强裁判員、教練員隊伍建設，提高武術裁判員、教練員綜合水平，以進一步規範科學訓練爲目的，選拔、培養更多的作風硬、業務精、技術好的裁判員、教練員團隊。特開展常年培訓，報名人數每達到一定數量，即舉辦培訓班。

報名條件：熱愛武術運動，思想作風正派，敬業精神强，有較高的職業道德，男女不限。

培訓内容：1.規則培訓；2.裁判法；3.技術培訓。考核内容：1.理論、規則考試；2.技術考核；3.實際操作和實踐(安排實際比賽實習)。經考核合格者頒發結業證書。培訓考核優秀者，將會録入香港國際武術總會人才庫，有機會代表參加重大武術比賽，并提供宣傳、推廣平臺。

聯系方式

深圳：13143449091(微信同號)
　　　13352912626(微信同號)
香港：0085298500233(微信同號)

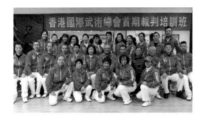

微信掃一掃

進入小程序

國際武術教練證

國際武術裁判證

香港國際武術總會第三期裁判、教練培訓班

打開淘寶APP

掃碼進店

【出版各種書籍】

申請書號>設計排版>印刷出品
>市場推廣
港澳台各大書店銷售

冷先鋒

马春喜太极系列教学之一
《太极拂尘》

香港先锋国际集团 河南民喜太极健身团 审定

太极羊集团　赞助

香港国际武术总会有限公司 出版

香港联合书刊物流有限公司 发行

代理商：台湾白象文化事业有限公司

书号：ISBN 978-988-74212-7-6

香港地址：香港九龙弥敦道 525 -543 号宝宁大厦 C 座 412 室

电话：00852-95889723 \91267932

深圳地址：深圳市罗湖区红岭中路 2018 号建设集团大厦 B 座 20A

电话：0755-25950376\13352912626

台湾地址：401 台中市东区和平街 228 巷 44 号

电话：04-22208589

印刷：深圳市先锋印刷有限公司

印次：2020 年 7 月第一次印刷

印数：5000 册

总编辑：马春喜

责任编辑：刘善民 冷先锋

责任印制：冷修宁

版面设计：明栩成

图片摄影：刘善民

网站：https:// www.TAIJIXF.com　　https://taijiyanghk.com

Email: lengxianfeng@yahoo.com.hk